Société des Amis des Arts, à Cambrai.

Séance Publique

Pour la Distribution des Médailles et des Encouragemens décernés par la Ville à MM. les Artistes et Fabricans qui ont concouru à l'Exposition de 1826.

—

2 Octobre 1826.

—

IMPRIMÉ CHEZ A. F. HUREZ, A CAMBRAI.

M. DCCC. XXVI.

Société

DES

Amis des Arts.

Société des Amis des Arts.

Séance Publique.

Extrait du Registre aux Actes de la Mairie de la Ville de Cambrai.

(Séance du 29 Septembre 1826).

Nous Maire de la ville de Cambrai, Chevalier de l'ordre royal de la Légion-d'Honneur,

Voulant que la distribution des médailles et des encouragemens aux artistes et aux fabricans reçoive toute la publicité et la solennité que réclame cette intéressante cérémonie ;

Avons arrêté et arrêtons :

Art. 1er.

La séance publique où seront décernées des médailles, et offerts des encouragemens pour les objets d'arts ou d'industrie exposés au salon de cette ville,

aura lieu lundi 2 octobre, à deux heures et demie après-midi : elle sera annoncée à deux heures par la cloche du Beffroi.

Art. II.

Les Membres des diverses Autorités, ceux de la Société des Amis des Arts et les Actionnaires sont invités à la séance.

Art. III.

Les premiers bancs leur seront réservés ainsi qu'à leurs familles, dans l'ordre où ils sont nommés dans l'article 2.

Art. IV.

Les portes du salon seront ouvertes, et le public introduit à deux heures et demie; les personnes invitées seront seules admises dans le salon pendant la demi-heure qui précédera.

Art. V.

MM. Lallier, Delloye, Auguste Cotteau et Charles Evrard, sont priés de se charger de tout ce qui concerne les invitations, l'ordre, l'arrangement et les honneurs du salon.

Art. VI.

La musique de la garde nationale viendra embellir et animer cette cérémonie principalement consacrée aux beaux-arts.

Cambrai, le 29 septembre 1826.

Signé, BÉTHUNE-HOURIEZ.

Discours

DE

M. le Maire de Cambrai,

Président de la Société des Amis des Arts.

Messieurs,

Lorsque les dangers, les intérêts de l'État ou l'esprit de conquête, appellent l'élite de la population sous les drapeaux, toutes les ambitions se dirigent vers les camps, et la gloire militaire devient le seul mobile des hommes chez qui la nature a placé le germe de qualités heureuses, et qu'elle a doués d'énergie. Ils se font remarquer par des actes de valeur et d'intrépidité, et cherchent à mériter ainsi les honneurs ou le pouvoir.

Alors, les beaux-arts sont négligés; les champs, privés de laboureurs, sont incultes; l'industrie se borne à produire les objets usuels, et le commerce, dont la guerre a tari les deux principales sources, n'a plus qu'une activité de circonstance, seulement profitable à un petit nombre d'individus. Mais que la paix ra-

mène au foyer paternel le guerrier couvert de cicatrices ou d'insignes honorables; que le calme renaisse avec l'abondance: bientôt l'activité qui anime encore les esprits trouve un noble et utile aliment dans la culture des lettres, des sciences et des arts; la plus salutaire émulation vient remplacer l'ardeur guerrière; l'historien, le poëte, le peintre, le statuaire, semblent à l'envi enfanter des chefs-d'œuvre, et s'inspirer mutuellement dans les carrières différentes où les appelle leur génie; car, il en est ainsi de tout ce qui se rattache aux talens et aux connaissances humaines, chaîne immense et pour ainsi dire électrique, dont on ne peut toucher un anneau, sans que cette impulsion se communique à tous les autres.

L'agriculture protégée par les lois, encouragée par le Souverain, perfectionnée par d'habiles agronomes, répare aisément les pertes qu'avait occasionnées la guerre; elle livre à la consommation ou au commerce, avec de nouveaux végétaux, les anciennes productions plus abondantes.

Des hommes instruits et laborieux, à force de méditations et d'essais, reculent les limites de la science, et dérobent à la nature quelques uns de ses secrets; ils appliquent aux arts, à la mécanique, leurs précieuses découvertes; de nouvelles fabriques s'élèvent; de nouveaux moteurs, de nouveaux procédés sont introduits dans les manufactures, les usines et les ateliers dont les produits mieux confectionnés, moins coûteux, plus nombreux, sembleraient devoir satisfaire

à tous les besoins ; mais ceux-ci augmentent à mesure que les jouissances se multiplient. Ce n'est plus le simple consommateur qu'il faut contenter : il est nécessaire d'offrir à l'amateur la variété dans les formes, le fini dans le travail, la délicatesse et la pureté dans les dessins, la richesse unie à la simplicité dans les ornemens.

L'industrie française a rempli toutes ces conditions ; elle a maîtrisé le goût, entraîné l'opinion et rendu les autres peuples ses tributaires pour les objets de mode et de luxe.

Elle a dû son succès à la direction que lui ont donnée nos artistes dont la supériorité, dans les arts qui dérivent du dessin, est universellement reconnue.

Pour conserver les principes du goût, pour empêcher qu'on ne s'écarte de la bonne voie, le gouvernement a conçu la grande et belle idée de réunir dans la capitale, et d'exposer dans les galeries du Louvre, les productions de l'industrie française. Louis XVIII sentit l'importance d'une telle institution ; il excita l'émulation des fabricans par ces expositions périodiques ; et, pour les encourager, ne dédaigna pas de distribuer lui-même des récompenses à ceux qui s'étaient distingués dans cette lutte honorable. On ne fut pas long-temps à s'apercevoir des heureux effets de cette innovation ; on remarqua des progrès sensibles dans plusieurs branches de l'industrie, et quelques villes s'empressèrent d'imiter l'exemple de la capitale.

Dans ce département, Douai et Lille avaient déjà

ouvert, avec autant de succès que d'éclat, des salons d'exposition d'objets d'arts et d'industrie : vous avez désiré, Messieurs, faire jouir nos concitoyens de cette belle institution ; le conseil municipal applaudit à vos vues, et procura les moyens d'exécution ; de nombreux souscripteurs se joignirent à ceux qui, les premiers, s'étaient spontanément offerts ; Sa Majesté elle-même voulut bien s'associer à votre entreprise ; et, grâces au zèle actif et aux soins empressés de MM. les Commissaires, nous avons vu, dans cette enceinte, un grand nombre de beaux ouvrages et d'objets précieux réunis au portrait du Roi, que nous devons à la bonté du Monarque, aux sollicitations de notre honorable député et au talent de l'un de nos artistes les plus distingués.

De tels résultats prouvent que le goût des beaux-arts et le génie de l'industrie n'ont pas cessé de parler au cœur des habitans de cette ville; et déjà quelques ouvrages remarquables et d'heureux essais, nés parmi nous, figurent honorablement dans ce salon. Excités par nos encouragemens, et guidés par de bons modèles, nos jeunes artistes marcheront d'un pas plus ferme et plus rapide dans la carrière des arts où brillèrent autrefois des hommes que Cambrai cite avec orgueil dans ses annales; et ici, Messieurs, qu'il me soit permis de vous rappeler quelques uns de ces noms trop peu connus.

Le plus ancien dont il soit fait mention est Madalulfe qui, en 835, exécuta les peintures à fresque du plafond de la célèbre abbaye de Fontenelle.

Au douzième siècle, une confrérie d'artistes et d'artisans, connue sous le nom de *Loge de tailleurs de pierres*, entreprend à Cambrai la construction de l'église cathédrale. Un des premiers statuts de cette société obligeait de terminer l'édifice d'après les mêmes principes qui avaient présidé à son commencement; « ainsi
» en général, et sauf l'influence de circonstances
» imprévues et malheureuses, « dit M. Miel, en
» parlant de ce genre d'association, » ce qu'un prin-
» cipe unique avait disposé, une action unique l'exé-
» cutait. »

Au treizième siècle, le chapitre de Cambrai avait à son service des *calligraphes*, des *miniateurs* et des *rubricateurs*, pour la confection et la décoration des manuscrits de sa bibliothèque. Il nous est resté de plusieurs de ces artistes, et entr'autres de Jean Philomène, des ouvrages qui font encore aujourd'hui l'admiration des curieux.

Lors de la découverte de l'imprimerie, la ville de Cambrai fut la première du département du Nord qui adopta ce moyen merveilleux de multiplier les produits de la pensée.

Long-temps avant la renaissance des lettres, l'art de graver et de poinçonner les monnaies était cultivé à Cambrai; nos évêques firent d'abord venir des artistes de Florence; mais les indigènes furent bientôt initiés dans les connaissances de la métallurgie et dans les procédés qui appartiennent à l'art du monétaire, art qu'exerçait déjà le Cambrésien Landebert, sous les rois de la première race.

La peinture était fort en honneur à Cambrai au quinzième siècle ; les magistrats avaient coutume, à cette époque, de faire représenter sur la toile les événemens les plus mémorables qui étaient arrivés parmi nous, et c'était toujours des peintres de Cambrai qu'ils chargeaient de ce soin. Il reste à l'hôtel-de-ville plusieurs tableaux qui ont cet intérêt local, s'ils n'ont pas celui d'un mérite supérieur.

Dans la sculpture, le nom de Pierre de Francqueville a obtenu une célébrité due à de bons et nombreux ouvrages. Premier statuaire des rois Henri IV et Louis XIII, il se montra digne de ce haut emploi.

Les frères Marsy brillèrent dans le siècle suivant. Le parc de Versailles conserve encore les chefs-d'œuvre de leur ciseau ; l'un d'eux a exécuté seul le mausolée de Jean Casimir V, roi de Pologne.

Cet hommage à la mémoire des hommes qui, à différentes époques, honorèrent notre ville, rendu dans la même séance où nous accordons des récompenses et des éloges aux artistes vivans, et qui y assistent en quelque sorte par leurs ouvrages, ce double hommage, disons-nous, en rattachant le passé au présent, doit inspirer aux jeunes Cambrésiens le désir d'acquérir les talens de ceux-ci et l'illustration des premiers.

Puisse ce généreux désir développer dans quelqu'élève de nos écoles, le sentiment des beaux-arts qu'il aurait reçu de la nature, et faire naître un talent extraordinaire qui ne nous laisserait plus envier à la

ville de Douai un statuaire aussi remarquable que M. Bra, et à celle de Valenciennes un peintre aussi habile que M. Abel de Pujol !

Quels que soient, Messieurs, ces avantages, ils ne sont pas les seuls que nous devons attendre de notre exposition.

Les rapports du dessin et de la peinture avec l'industrie et les arts mécaniques, deviendront plus intimes, plus directs, plus sensibles par la réunion de leurs produits dans le même local. L'artisan, le manufacturier, acquerront par la vue et l'étude des tableaux, des gravures et des lithographies, ce tact délicat, cet amour du beau, cette habitude des formes élégantes qui, seuls, peuvent donner à nos établissemens la supériorité sur les autres fabriques. Ces moyens de perfectionnement n'étaient pas nécessaires lorsqu'il ne sortait, pour ainsi dire, de nos métiers que des linons et des batistes unis : la qualité supérieure de nos lins, l'adresse de nos fileuses et de nos tisserands, le choix des fils pour trame et pour chaîne et leur assortiment convenable, suffisaient pour obtenir ces toiles si renommées par leur finesse et leur beauté, et connues jusque dans les Indes et la Chine sous le nom de *Cambrai*.

Mais aujourd'hui ces légers mouchoirs encadrés de charmantes vignettes, que l'on voit dans la main de nos belles; ces gazes, ces tulles qui ornent ou voilent leurs attraits; ces châles, ces cachemires, ces écharpes drapées si agréablement et de tant de façons;

toutes ces étoffes de soie, de coton, de fil, de laine, brochées, brodées, imprimées, qui servent à la parure des femmes, sont les produits de notre nouvelle industrie. Ils doivent, par la variété des dessins qui y sont tracés, la fraîcheur de leur coloris, la manière heureuse dont les fleurs et les ornemens y sont groupés, annoncer le goût et l'habileté des fabricans qui ont dirigé leur confection.

Nous aurions eu peine à croire à ces prodiges de notre industrie locale, si M. Jourdan aîné ne nous avait fait voir, dans son tableau d'échantillons, ce qu'il est possible d'exécuter sur une même chaîne, et si M. Jourdan jeune, en déployant ici ses châles, ne nous avait prouvé ce que peut la main rustique, mais exercée, de nos tisserands, lorsqu'elle est bien conduite. De quel secours, de quelle utilité notre exposition ne sera-t-elle pas pour la fabrication de ces articles soumis à l'empire de la mode, et qui, par leur variété, doivent prévenir même jusqu'à ses caprices ?

C'est en quittant son village et ses ateliers pour venir jouir des plaisirs de la fête communale, que le fabricant, conduit par la curiosité, trouvera, dans ce salon, des objets de comparaison pour son genre de fabrication et des modèles pour perfectionner ses tissus et varier avec goût ses dessins ; il y prendra peut-être la première idée d'une nouvelle étoffe pour vêtement ou pour ameublement, tandis que, près de lui, l'étranger qu'amènent aussi dans nos murs ces jours de

fête, en admirant les progrès de notre industrie, s'accoutumera à en devenir le tributaire.

Ce fut par le soin particulier que prenait le gouvernement d'Athènes de ne présenter au peuple que les plus belles productions du génie, que cette nation parvint à créer tant de chefs-d'œuvre et à établir sa suprématie sur toutes les cités de la Grèce. C'est ainsi que cette ville fameuse, en étalant dans ses fêtes publiques tout ce que les arts avaient de plus remarquable, fut long-temps le centre, le rendez-vous de tous les peuples qui accouraient de l'Asie et de l'Afrique pour admirer ses monumens, acquérir les ouvrages de ses artistes et goûter les charmes de l'urbanité de ses habitans.

Mais, en supposant pour un moment, et contre toute évidence, que l'exposition des produits de la peinture soit inutile aux progrès de l'industrie, et que cet art soit de pur agrément : « Si comme la musique
» et la danse, toute son utilité consiste dans le plaisir
» qu'il procure, alors, dit un écrivain judicieux,
» dans quel ordre d'estime rangerons-nous ces arts?
» n'est-ce pas suivant le degré de plaisir et le nombre
» des hommes qui peuvent en jouir? » Or, Messieurs, quel art, sous ce rapport, disputerait le premier rang à la peinture? les jouissances qu'elle donne sont de tous les âges, de toutes les conditions; elles peuvent être goûtées à tous les instans, et ne sont interrompues que par la privation de la lumière. Cet attrait si puissant, vous avez pu le remarquer,

Messieurs, chez les nombreux spectateurs attirés dans ce salon. C'est près de l'étonnant tableau qui représente le chœur des Capucins à Rome, que s'arrête la foule; et son admiration n'est point au dessous du talent merveilleux de l'artiste; ici, elle s'associe à la douleur des médecins Français et des sœurs de St. Camille, en voyant expirer leur jeune ami, victime du plus noble dévouement; plus loin, à travers le calme et la résignation qu'exprime la figure de cette respectable hospitalière, elle lit sa peine et plaint comme elle le sort de l'orpheline; elle ajoute une larme à celles que versent les jeunes filles de l'hospice. Mais quel est ce hardi marin debout sur un frêle esquif, au milieu d'une mer orageuse? c'est l'intrépide Jean Bart s'échappant des prisons de l'Angleterre. Qui pourrait décrire les impressions diverses éprouvées à la vue de ces tableaux d'histoire, de ces scènes d'intérieur, de ces riants paysages qui nous retracent les sites si variés de la nature?

Oui, Messieurs, sous le rapport seul de l'agrément, le salon d'exposition a paru plaire plus généralement et plus constamment que tous les autres spectacles offerts à la curiosité, pendant les jours de notre fête; et si vous vous rappelez les motifs que nous avons donnés de son utilité, vous serez convaincus que cette belle institution méritait les sacrifices du conseil municipal, les soins assidus des Commissaires et l'empressement du public à reconnaître leur zèle.

En faisant le choix et l'acquisition de quelques uns des produits de la peinture et de la gravure qui ornaient ce salon; en accordant solennellement, et pour encourager les arts, des récompenses et des distinctions honorifiques, nous entrons dans les vues de notre souverain bien-aimé qui veille avec un soin vraiment paternel sur les progrès et l'existence des artistes.

C'est à la munificence et à la protection éclairée de Sa Majesté, que l'agriculture et l'industrie vont devoir les précieux établissemens de manufactures et de fermes-modèles, dans les domaines de Bergerie, de Grignon et à la Savonnerie; c'est par tous ces bienfaits de la sollicitude royale, que la France verra croître et assurer, de plus en plus, sa gloire, sa puissance et sa prospérité.

Rapport

DE

M. Fidèle Delcroix,

Au nom de la Commission des Beaux-Arts, et indication des Médailles et Mentions accordées.

Messieurs,

Chargé de vous rendre compte des opérations de votre Juri, lorsque j'ai à parler devant vous des matières attrayantes qui font l'objet de ce rapport, je ne puis que répéter moins bien ce que vient de dire éloquemment l'honorable magistrat qui nous préside. Former un public pour les arts, c'est l'appeler aux jouissances les plus pures, les mieux appropriées à la dignité de l'homme ; c'est faire éclore des talens qui peut-être seraient toujours restés ignorés d'eux-mêmes, et leur inspirer le désir d'égaler, de surpasser ceux-là qu'ils s'étaient d'abord proposés pour modèles. Tel est, dans tous les temps, le pouvoir de l'exemple : les lau-

riers de Miltiade ôtaient le sommeil à Thémistocle ; une ode de Malherbe révèle à La Fontaine son génie poétique; à la vue d'un chef-d'œuvre offert à sa jeune admiration, le Corrège s'est écrié : « Et moi aussi je suis peintre ! »

Une idée émise par un de nos jeunes concitoyens, idée fécondée par le zèle et noblement encouragée par les secours efficaces de l'autorité locale, a procuré, pour la première fois, aux habitans de cette cité, les avantages d'une exposition publique. Aujourd'hui que les plus heureux résultats ont couronné nos efforts, ces avantages n'ont plus besoin d'être pressentis et loués à l'avance: qu'il nous suffise, Messieurs, d'avoir à les recueillir. La route est frayée désormais, et l'influence que les beaux-arts et l'industrie exercent sur le bonheur public et particulier, ce goût de l'utile et du beau qu'il nous tardait de voir se développer, de plus en plus, parmi nous, va s'accroître et s'étendre encore par les expositions qui suivront celle-ci.

Le nombre des tableaux, gravures et objets d'arts qui vous ont été envoyés est considérable, beaucoup plus que nous n'étions en droit de l'espérer pour une première tentative. Dans la brillante galerie que nous avons à parcourir, si nous ne pouvons nous arrêter un moment qu'aux productions sur lesquelles votre Juri appelle des récompenses et des encouragemens, il est bien de prévenir que notre silence est loin d'être un signe défavorable pour les autres.

M. GRANET,

Conservateur des tableaux des Musées royaux, à Paris.

N° 138 *bis* du catalogue. — *Le chœur de l'église des Capucins, à Rome.*

Le suffrage du public a décerné, avant nous, la médaille d'or, comme *prix d'honneur*, au beau tableau dont M. Granet a bien voulu orner notre exposition. L'art de la perspective ne peut aller plus loin, et la hardiesse du pinceau ne saurait amener des effets de lumière par des combinaisons plus heureuses.

Histoire.

M. SERRUR, de Lille, à Paris.

N° 282. — *La mort de Mazet.*

Une scène bien ordonnée, un ton chaud, vigoureux, l'expression et la rondeur des figures rendent ce tableau digne d'être placé dans les premiers cabinets. Les meilleures productions italiennes n'ont point une plus belle couleur. En vous proposant de lui décerner une médaille d'argent, la Commission exprime le regret que l'unique médaille d'or dont vous avez à disposer, ne permette pas de faire mieux.

M. DUCIS, à Paris.

N° 107. — *Les débuts de Talma.*

Les yeux s'arrêtent volontiers sur cette compo-

sition du plus brillant effet. Comme l'anecdote qu'elle reproduit se trouve développée au catalogue, nous nous dispenserons d'une nouvelle analyse. La noble figure, la pose et toute la personne du poëte Ducis ne sauraient obtenir trop d'éloges. Ce personnage sort visiblement de la toile. La tête de Talma, bien qu'il soit dans une situation calme et passive, n'est pas moins remarquable; mais le peintre a dû naturellement faire de Ducis son personnage de prédilection. Tous les accessoires concourent à l'intelligence du sujet. La couleur est vraie, la touche agréable et pure.

En éprouvant le regret qui vient d'être exprimé pour M. Serrur, nous vous demandons une médaille d'argent pour la composition de M. Ducis.

M. Elzidor NAIGEON, à Paris.

N° 205. — *Oreste défendu par Pilade.*

Parmi les tableaux d'histoire qui ont été envoyés à l'exposition, nous avons distingué celui-ci pour la chaleur du pinceau et le mérite d'avoir su disposer habilement un sujet donné. Le Juri estime que cette composition est digne de la médaille de bronze.

M. MOMAL,
Peintre et Professeur de l'Académie de Valenciennes.

N° 194. — *Vénus recevant des mains de Vulcain les armes forgées pour Enée.*

M. Momal possède la magie des couleurs. Dans

le tableau que nous examinons, et auquel nous décernons une mention, la délicatesse et la beauté des formes de Vénus, apparaissent mieux encore à côté des membres nerveux de son époux.

Tableaux de Genre.

M. PINGRET, de Saint-Quentin.
N° 231. — *La mort de l'Orpheline.*

Le tableau de M. Pingret avait été momentanément retiré de l'exposition, et nous n'avions pu le comprendre dans un premier travail. Nous le rétablissons ici d'autant plus volontiers qu'il nous est revenu avec un éclat qu'il n'avait pas d'abord, et que l'acquisition en ayant été faite par la Société des Amis des Arts, nous avons quelque espoir que le sort pourra le fixer au milieu de nous.

Cette production, aussi bien peinte qu'elle est composée avec art et discernement, a obtenu des suffrages unanimes. L'intérêt qu'elle a excité chez toutes les classes est pour l'artiste une douce et flatteuse récompense. Nous vous proposons de lui décerner une médaille d'argent.

M. A. X. LEPRINCE, à Paris.
N° 169. — *Un marchand de chansons.*

Doit être mis au nombre des bons tableaux de

genre exposés au salon. Il est parfait de naturel ; les habitudes des personnages qui le composent se lisent sur des physionomies si diverses, et dont trois sont unanimement attentives. Ajoutons que le chanteur aveugle est très-bien dessiné, et que, sous ce rapport, le vieillard, la femme et la jeune fille qui l'écoutent ne lui sont point inférieurs.

Une médaille d'argent nous semble devoir être accordée à cette composition.

M. COLIN, à Paris.

N° 76. — *Des pêcheuses, sujet pris à Dunkerque.*

Ce retour de la pêche fait le plus grand honneur au talent de M. Colin. Ses figures sont belles et pleines d'expression, et nous avons surtout admiré le groupe placé au centre du tableau. Le pinceau de M. Colin désespère les imitateurs par sa hardiesse. Nous proposons pour cet artiste une médaille d'argent.

M. BEAUME, à Paris.

N° 16. — *La marchande de poisson.*

Que de vérité dans la pose et les attitudes de ces personnages ! On peut dire de la marchande et du vieux soldat garde-côte que c'est avoir pris la nature sur le fait.

Ce tableau est digne, à tous égards, d'une médaille de bronze.

M. RENOUX, à Paris.

N° 249. — *Palais de Justice.*

Une touche hardie, des détails franchement et déli-

catement rendus, voilà ce que nous nous plaisons à remarquer dans ce tableau, en demandant pour l'auteur une semblable médaille. M. Renoux peint les figures avec beaucoup de naturel ; témoin cette villageoise, le corps penché sur l'un de ses paniers : le spectateur attend qu'elle se relève.

M. BERLOT, à Paris.

N° 25. — *Vue d'une chapelle souterraine.*

La vérité dans les tons et l'effet magique du clair-obscur décèlent, dans la chapelle souterraine, une main exercée. La colonne qui soutient les voûtes de l'édifice nous a frappés par sa belle couleur et sa touche heureuse. Nous demandons pour ce tableau une mention honorable.

M. L. DEMASUR, Amateur, à Douai.

N° 100. — *Le lendemain d'un naufrage.*

Fort bonne copie d'un beau tableau de M. Colin ; nous vous proposons de lui décerner la même distinction.

Intérieurs.

M^{elle} JENNY LEGRAND, à Paris.

N° 166. — *Un dessous de porte rustique avec ustensiles et figures.*

Rien de plus soigné, de plus vrai que tous ces usten-

siles. Des vases de cuivre, plusieurs paniers, un pot de grès vernissé et des légumes confusément groupés, sont d'un fini qui eût concilié à ce tableau tous les suffrages, si les figures n'y laissaient pas quelque chose à désirer. La Commission propose de décerner à l'auteur une médaille de bronze.

M^{elle} Eugénie PENAVÈRE, à Paris.

N° 220. — *La lecture du roman nouveau.*

L'attitude de la jeune dame est gracieuse et sa tête est peinte avec légèreté. La lecture de l'ouvrage qu'elle tient à cette fenêtre doit être attachante : on remarque sur sa physionomie les impressions de l'intérêt et du plaisir. Tout, dans l'appartement, est d'un excellent goût. Un enfant, la figure tournée vers celle qu'il craint d'interrompre, prend, avec malice et timidité, une guitare qui s'est trouvée sous sa main.

Ce joli tableau a plu généralement ; il convient de le mentionner de la manière la plus flatteuse.

M. VALLIN, à Paris.

N° 305. — *Un mouleur présentant à une famille de villageois la statue équestre de Louis XIV.*

Le ton chaud qui règne dans ce tableau, où toutes les figures sont vraies d'expression, nous l'a fait remarquer avec intérêt. Il est digne d'une attention particulière et doit être aussi mentionné.

Marines.

M. FRANCIA, Peintre de marine de S. A. R. le duc d'Yorck, Membre de l'Académie royale de Liverpool, etc.

N° 126. — *Jean Bart.*

« En 1689, Jean Bart et le chevalier Forbin, pour sauver une flotte de quatorze vaisseaux marchands qu'ils convoyaient, engagent deux vaisseaux de ligne et se font prendre, après avoir assuré la retraite de toute la flotte. Ils s'échappent de prison, montent un canot, traversent la Manche à force de rames et font soixante lieues en deux jours et demi. Le roi, pour récompenser leur bravoure, les fit capitaines de vaisseau. »

Tel est le trait que M. Francia a retracé pour la ville qui s'énorgueillit d'avoir vu naître Jean Bart. A peine fini, ce tableau destiné à l'exposition de Cambrai, a été acheté par la mairie de Dunkerque. Le moment choisi par l'artiste est celui où les deux intrépides marins regagnent les rives de la France ; et, pour être instruit des précédens, le spectateur a sûrement besoin de la courte notice que nous venons de transcrire. Quoiqu'il en soit, M. Francia a fait preuve d'un grand talent. Ses vagues sont admirables ; leur profondeur, leur écume jaillissante nous transportent nous-mêmes au milieu de cette mer houleuse et

sombre, et l'illusion devient de plus en plus complète pour peu que nous nous arrêtions à les considérer.

Nous demandons pour M. Francia une médaille d'argent.

M. VERBOECKHOVEN.

N° 312. — *Une marine.* — 312 *bis.* — *Un naufrage.*

Dans le premier de ces deux ouvrages, un temps calme et serein, et dans l'autre, une tempête.

Les marines de cet artiste jouissent d'une réputation méritée. Nous offrons à celles-ci la médaille de bronze.

Paysages.

M. P. F. DENOTER, à Gand.

N° 206. — *L'hiver; vue prise aux environs de Gand.*

Les saisons s'enchaînent, se succèdent tour à tour, et rien ne peut les arrêter dans leur marche prescrite: un art merveilleux les fixe sur la toile. Auprès d'un site où brillent à l'envi et les fraîches parures et tout l'éclat vivifiant du printemps, nous frissonnons à la vue des frimas de l'hiver. Cette neige éblouissante, ce vert sapin dont elle a blanchi les rameaux, ces chemins à peine frayés où le lourd traîneau laisse après lui sa trace, ces légers patineurs qui glissent, dans le lointain, sur le cristal durci des étangs, nous rendent,

comme par enchantement, aux froides matinées de décembre.

Cette impression qui est pleine de charmes, comme toutes celles que font naître les arts, nous l'éprouvons devant le tableau de M. Denoter. On y reconnaît, dans les moindres détails, le peintre habile qui a étudié la nature et qui la reproduit avec exactitude ; aussi son ouvrage a-t-il été généralement goûté, et la critique la moins bienveillante n'a pu trouver à y reprendre le plus léger défaut.

Le Juri décerne, à l'unanimité, une médaille d'argent à l'auteur de ce tableau.

M. DUCORRON, Peintre et Professeur à Ath.

N° 113. — *Une cascade située près de la ville de Vianden, (Grand-Duché.)* — N° 114. — *Un moulin à eau.*

Dans le paysage du moulin, les eaux sont d'une belle transparence ; tout ce qui les environne est humide. On croit entendre le frémissement des arbres agités à l'approche d'un orage, et l'on se promène, pour ainsi dire, sur les différents coteaux qu'il faut parcourir pour arriver aux ruines du château bâti sur la hauteur. Le second tableau ne le cède point au premier sous plus d'un rapport ; la touche en est même plus vigoureuse ; mais l'air y circule moins librement; il est moins vaporeux, il *fuit* moins. Le choix au reste est difficile à faire entre ces deux productions très-distinguées, où les figures sont aussi bien traitées que le paysage.

Nous voudrions pouvoir offrir mieux qu'une médaille de bronze à M. Ducorron.

M. DEJONGHE, Peintre, Membre de l'Académie royale des beaux-arts d'Anvers, à Courtray.

N° 93. — *Un paysage.* — N.° 93 *bis.* — *Un homme conduisant un âne dans un chemin creux.*

M. Dejonghe a augmenté le nombre des bons tableaux de l'exposition, en nous envoyant ces deux ouvrages. Le premier a particulièrement fixé les regards des amateurs par la variété de ses plans, le fini précieux des détails, la correction des figures et des animaux. Nous mentionnerons ce paysage de préférence à l'autre, bien qu'il offre un défaut qui, sans être du fait de l'artiste, a pu résulter du jeu de la couleur. Le rocher placé à droite du spectateur a trop peu de parties éclairées et devrait fuir davantage.

M. Léopold LEPRINCE, à Paris.

N° 168. — *Vue prise dans les environs de Zurich.*

Une mention très-honorable est due à ce tableau qui présente un beau lointain, et où l'art de la perspective aérienne nous semble bien observé.

Le paysage de M. Léopold Leprince a droit d'occuper un rang distingué, et c'est encore un des ouvrages qui nous font regretter d'avoir trop peu de médailles à décerner.

Portraits.

M^{elle} Eugénie LEBRUN, à Paris.
N° 161. — *Portrait de M. B.*

Mademoiselle Lebrun mérite incontestablement le prix du portrait pour cette belle figure de vieillard, d'une expression vraie et du plus grand fini. Nous vous demandons pour elle, d'un commun accord, la médaille d'argent.

M. DELVAL, de Cambrai, demeurant à Paris.
N° 99. — *Le portrait de l'auteur*.

L'effet général de ce portrait est d'offrir une extrême ressemblance. Ce n'est pas le seul mérite que nous aimons à lui reconnaître, en vous proposant de le mentionner très-honorablement.

Fleurs, Fruits et Gibier.

M. JACOBBER, à Sèvres.
N° 146. — *Un tableau de fleurs*.

Qui n'a point admiré les merveilles écloses sous le pinceau suave et délicat de M. Jacobber! Rien ne manque à ses fleurs, pas même la rosée; et si le papillon qui est venu se poser sur l'une d'elles était véri-

table, on concevrait sans peine qu'il a pu s'y méprendre. La pureté, la fraîcheur, le flou du pinceau, toutes les qualités que comporte ce genre gracieux, se trouvent réunies dans le tableau qui nous occupe. La Commission est unanime pour lui décerner une médaille d'argent.

Melle Joséphine DENOTER, à Gand.
N° 209. — *Des fruits d'après nature.*

Nous demandons la mention honorable pour mademoiselle Denoter qui a exposé des fruits d'après nature. Le raisin a de la transparence; le coloris est beau et la composition est sagement disposée.

Il serait injuste de ne pas signaler ici le tableau de fruits avec accessoires que M. Saint-Aubert a mis à l'exposition, et surtout le magnifique tapis qu'on y voit figurer; mais nous allons retrouver cet artiste estimable et lui payer le tribut d'éloges qui lui est si légitimement acquis.

M. SAINT-AUBERT, Peintre à Cambrai.
N° 262. — *Une perdrix suspendue par une patte.*

L'exposition est redevable à M. Saint-Aubert d'un grand nombre d'ouvrages. Il y a dans tous du talent et dans plusieurs un mérite fort remarquable. Nous mentionnerons ici sa perdrix : l'air circule dans les plumes de l'oiseau, grâce à la légèreté de la touche. On a critiqué le petit poisson qui est au bas, comme offrant un accessoire peu naturel et qui s'accorde mal,

quant au volume, avec la perdrix qu'il accompagne. Sans prétendre infirmer ce jugement, nous remarquerons que les écailles sont fidèlement rendues et que le ton général est vrai.

Miniatures.

M. DARBOIS, à Dijon.

N° 85. — *Dédale attachant les ailes à son fils Icare.*

Cette miniature est de la plus grande dimension : admirablement finie, elle a réuni tous les suffrages par la beauté et la fraîcheur de son coloris. Le Juri vous propose de lui décerner une médaille d'argent.

M. CANON, à Paris.

N°s 50, 51 et 52. Ses trois miniatures laissent peu de chose à désirer. En distinguant plus particulièrement le N° 51 qui est le portrait de l'auteur, peint par lui-même avec une rare perfection, la Commission a voulu récompenser un mérite de plus, celui de la difficulté vaincue. La médaille de bronze, à défaut de l'autre médaille, nous semble devoir appartenir à cet habile peintre.

M. SAINT-AUBERT, à Cambrai.

M. CARRIÈRE, à Douai.

Nous nous plaisons à réunir ces deux artistes pour

une égale mention. Une des miniatures du premier (N° 273) représente une jeune et jolie femme qui se retourne avec grâce, aisance et dignité. Ce morceau très-soigné est d'une excellente école.

Parmi les diverses productions que M. Carrière a bien voulu nous envoyer, nous remarquons deux miniatures : l'une est le portrait de Rigault, peintre célèbre ; la seconde offre les traits du bon roi, d'après Gérard. Ces deux portraits sont heureusement traités, d'une belle couleur, pleins de vérité et de finesse; les accessoires n'y sont pas moins bien que la figure.

Aquarelle.

M. GÉRARD-FONTALLARD, à Paris.

N° 134. — Ses aquarelles annoncent tout à la fois du goût et du génie. Elles ont été remarquées et justement appréciées des amateurs. Nous proposons de décerner à cet artiste une médaille de bronze.

Gouache.

M. ROBAUX, Peintre à Douai,

A exposé, sous le N° 246, une gouache qui nous retrace un *site des environs de Bruxelles*. Quelques parties bien rendues, des arbres bien feuillés, quoi-

qu'ils présentent une masse trop uniforme, nous font distinguer et mentionner cet ouvrage dans un genre qui est loin d'offrir toutes les facilités de la peinture à l'huile.

Dessins.

M. GELÉE, à Paris.

N° 136. — *Dessin aux trois crayons représentant Daphnis et Chloé.*

On a vu avec le plus grand intérêt ce charmant dessin qui donne une heureuse idée du beau tableau de M. Hersent. La Commission est d'avis de lui décerner une médaille de bronze, ainsi qu'au suivant :

M. CHEVALIER-DUBRULLE, Professeur à Douai.

N° 74. — *Le siège de Calais, d'après le tableau original de M. Wallet.*

On ne peut donner au crayon plus de moelleux ni copier plus fidèlement. Le même mérite se retrouve, et peut-être à un degré supérieur, dans le dessin d'Aristodême, du même auteur, d'après la statue de M. Bra, (N° 75.)

M. Armand MOREAU, Maître de dessin à Douai.

N° 198. — *Henri IV et Sully, d'après le tableau original de M. Bitter.*

Nous croyons qu'il est juste de décerner la première

mention honorable à M. Moreau, pour le talent dont il a fait preuve dans cet ouvrage et dans plusieurs autres dessins qu'il a bien voulu envoyer au salon.

M. Amédée DUCHANGE, Amateur à Cambrai.
N° 105. — *Les Sabines.*

La seconde mention appartient à ce dessin de la plus grande dimension, d'un crayon facile, et qui annonce d'heureuses dispositions.

Dessins à la Plume.

M. MAGNÉE aîné, à Paris.
N° 175. — *La veuve du soldat.* N° 176. — *La famille du marin.*

Les deux dessins à la plume que nous venons d'indiquer sont bien copiés ; ils imitent la gravure à s'y méprendre. Nous les mentionnons honorablement, de préférence aux *Adieux de Marie Stuart*, du même auteur et au pendant intitulé : *La tendresse maternelle.* Ces deux productions sont finies d'une manière admirable, sans doute, mais l'auteur aurait dû choisir des modèles plus corrects.

Gravures.

M. Toussaint CARON, à Paris,
A exposé, sous le N° 70, une estampe d'après le

tableau de Prud'hon, vulgairement nommé *la famille indigente*. Cette gravure ne laisse rien à désirer pour la beauté, la netteté, la fermeté du burin. Le Jury lui décerne, avec beaucoup de satisfaction, une médaille de bronze.

M. PONCE, Graveur, Chevalier de l'ordre royal de la Légion-d'Honneur, à Paris ;

M. Adolphe CARON, de Lille, Graveur à Paris.

Vu le petit nombre de médailles dont nous pouvons disposer, dans chaque genre, nous nous bornons à mentionner très-honorablement ces deux habiles graveurs. L'un a depuis long temps sa réputation établie et comme artiste et comme homme de lettres ; la jeune renommée de l'autre ne peut que croître encore.

Gravure sur Métaux.

M. JOUVENEL père, à Lille ;

M. COURTIN-LEFRANCQ, à Cambrai ;

Ont exposé chacun un cadre renfermant divers ouvrages sortis de leur burin. Le talent formé de M. Jouvenel ne souffre point de comparaison. La Commission, en lui décernant une médaille de bronze, a voulu encourager les efforts de son jeune compétiteur, notre concitoyen ; elle vous demande pour lui une mention honorable.

Calligraphie.

M. le Chevalier de PRÉVILLE, Chef d'institution à Roubaix;

M. Eugène DELOFFRE, Professeur d'écriture, à Cambrai.

Les experts qui ont bien voulu nous prêter le secours de leurs lumières et de leur expérience pour la partie de notre travail qui concerne l'écriture, ont déclaré que le prix était dû au premier de ces calligraphes, et que le second était celui qui en approchait davantage. En conséquence, nous décernons la médaille de bronze à M. le chevalier de Préville et la mention la plus honorable à M. Deloffre.

Sculpture.

M. BRA, Statuaire, Chevalier de l'ordre royal de la Légion-d'Honneur, à Paris.

N° 39. — *Le buste en marbre de Pierre de Francqueville, premier sculpteur de Henri IV, né à Cambrai.*

Un noble caractère se révèle dans les traits du célèbre sculpteur Cambrésien. Ce marbre respire. L'auteur, sans s'écarter du style élevé qui distingue tous

ses ouvrages, a su donner à celui-ci une pureté et un fini remarquables. N'omettons pas de dire que M. Bra, né à Douai, a particulièrement des droits à notre intérêt, et, qu'à l'exemple des Jean de Bologne et des Pierre de Francqueville qui étaient aussi nos compatriotes, il honore par un beau talent la contrée qui fut son berceau.

M. CAUNOIS, à Paris.

N° 72 bis. — M. Caunois, si avantageusement connu pour la gravure des médailles, est de plus un statuaire habile. Son buste d'Horace Vernet que nous nous plaisons à mentionner très-honorablement, est d'une exécution large et hardie; il décèle un ciseau exercé et une grande aptitude à saisir la ressemblance.

M. CRAMETTE fils, à Douai.

N° 81. — *Le bas-relief de Saint Vincent de Paul.*

D'heureuses dispositions et des efforts qui doivent être encouragés. La Commission propose de décerner une mention à M. Cramette.

M. Aubert PARENT, Professeur d'architecture à l'Académie de Valenciennes, né à Cambrai.

N° 212. — Outre plusieurs plans au lavis des constructions romaines récemment découvertes à Famars, M. Parent a exposé un bas-relief de sculpture en bois, d'une délicatesse vraiment extraordinaire. Il représente un groupe d'oiseaux sur des fleurs d'automne. Il

est à remarquer que ce beau travail, chef-d'œuvre de patience et d'adresse, est d'un seul morceau de bois, sans fracture, ni rapport. La Commission vous propose de décerner à l'auteur une médaille de bronze.

Tel est, Messieurs, le compte succinct que nous avons l'honneur de vous soumettre. Quelles que soient ses imperfections, nous nous rendons du moins ce témoignage qu'une exacte impartialité a toujours dicté nos jugemens. Peut-être aussi que suffisamment éclairés par les observations des connaisseurs, nous nous sommes trouvés à même de prononcer avec plus de certitude sur des mérites si divers. Nous finirons ce rapport comme nous l'avons commencé, par payer la dette de la reconnaissance à nos magistrats, pour l'hospitalité bienveillante qu'ils accordent aux arts ; à plusieurs de nos concitoyens, pour les soins multipliés qu'ils ont donnés à notre exposition dont ils ont pleinement assuré le succès (*).

Vu par nous Maire de la ville de Cambrai, le présent rapport dont nous approuvons toutes les dispositions.

Signé, BÉTHUNE-HOURIEZ.

(*) C'est pour nous un devoir de signaler ici, comme ayant des droits réels à nos remercîmens, MM. *Fliniaux, Saint-Aubert, Evrard*, MM. *De Grammont, Arnoux, Lallier*, qui tous ont consacré à l'exposition et leur temps et leur zèle, et plus particulièrement sous ce rapport, M. *Frémin aîné*, possesseur éclairé d'un cabinet fort remarquable par le nombre et la valeur des tableaux qui le composent.

Rapport

SUR LES

Objets d'Industrie

Admis à l'Exposition Publique de 1826, qui ont obtenu des Médailles ou des Mentions;

Par M. Adolphe Flinianx.

MESSIEURS,

Si l'industrie ne parle pas aux yeux comme la peinture et la sculpture, si les sens et l'imagination sont moins flattés à la vue d'un tissu qu'à l'aspect de ces riants tableaux qui nous transportent, en un instant, dans les diverses régions du monde, et qui sont la source d'émotions si variées, on ne peut disconvenir qu'un intérêt d'un ordre plus élevé se rattache aux produits de nos manufactures. C'est l'industrie d'une cité, d'un pays qui fait sa richesse et sa force ; qui procure l'aisance à ses habitans ; qui établit plus étroitement ses relations extérieures. L'industrie est le lien des peuples; elle rend amies les nations rivales, par l'habitude qu'elle leur fait contracter de s'apprécier réciproque-

ment, et grâces à ses heureux effets, on n'a plus guères aujourd'hui d'autres idées de conquête que celles qui peuvent hâter les progrès de la civilisation, et faire goûter les douceurs de la paix.

De ce concours, de cette rivalité naîtront les perfectionnemens qu'appellent encore certaines branches de notre commerce ; et ces résultats, qui contribuent si puissamment au perfectionnement moral, seront dus en partie à nos expositions publiques, espèces de gymnases où chaque ville et les départemens eux-mêmes, viennent essayer leurs forces et se préparer ensuite à aller, sur un plus vaste théâtre, disputer la palme qui leur est offerte, dans ces magnifiques expositions nationales, ouvertes à Paris par la munificence royale.

En venant, Messieurs, vous rendre compte de cette partie de son travail, pour laquelle la Commission s'est plue à s'entourer des personnes dont les lumières pouvaient éclairer ses décisions, nous ne saurions taire les regrets que nous a fait éprouver l'abandon dans lequel nous ont laissés un grand nombre de fabricans de ce département et surtout de cet arrondissement essentiellement industrieux ; aussi en leur faisant, dès aujourd'hui, un appel qui, nous l'espérons, sera entendu de tous, nous plaisons-nous à croire qu'ils y répondront en nous procurant, dans deux ans, l'occasion de leur témoigner l'intérêt que nous prenons à leurs succès, et le plaisir que nous avons de nous associer, en quelque sorte, à leurs utiles travaux.

M. JOURDAN aîné, à Troisvilles.

N° 367 *bis* du catalogue.

Parmi les produits de l'industrie qui font l'objet de ce rapport, et dont plusieurs pouvaient, quoiqu'avec un mérite différent, concourir pour *le prix d'honneur*, le tableau exposé par M. Jourdan aîné a réuni tous les suffrages.

Il est difficile, en effet, de rassembler sur une même chaîne un plus grand nombre de tissus variés, tant, par le travail, que par les couleurs; ici, ce sont des gazes unies, lancées et brochées; là, des étoffes en soies façonnées, d'autres imitant les cachemires de l'Inde, ou de riches tissus pour meubles et tentures; partout enfin, soit par la variété des dessins et leur élégance, soit par la distribution des nuances et la fraîcheur du coloris, le fabricant a montré une extrême habilité : aussi, la Commission, qui voit avec un vif intérêt se développer dans cet arrondissement une nouvelle branche d'industrie dont les produits rivalient déjà avantageusement avec plusieurs articles de Lyon, vous propose-t-elle de décerner la médaille d'or à M. Jourdan aîné.

M. JOURDAN jeune, à Busigny.

Les beaux châles en pur cachemire exposés par M. Jourdan jeune, ont ensuite attiré les regards de la Commission qui a particulièrement remarqué ceux qui portent les N°s 770, 872, 898 et 908; le goût qui a présidé à leur exécution, la richesse et la variété des

dessins, l'assemblage des nuances, font le plus grand éloge du fabricant, et prouvent que l'habitant de nos campagnes n'a besoin que d'une bonne direction pour réussir dans toute espèce de tissus.

La Commission a voulu tenir compte à M. Jourdan jeune de ses efforts et de ses soins ; elle vous propose de lui décerner une médaille d'argent.

MM. Vᶜ DELANNOY et A. PIOT, à Cambrai.

N° 334. — Rien n'est plus propre à faire apprécier l'habileté de nos ouvriers de la campagne que la pièce de tissu en coton superfin, dite *Jaconats*, exécutée sous la direction de MM. Vᶜ Delannoy et A. Piot, et qu'ils ont mise à l'exposition.

Cette pièce d'une exécution parfaite et d'une finesse remarquable, méritait d'autant plus d'être distinguée qu'il est très-difficile d'obtenir, dans cette qualité, une régularité de fabrication aussi grande ; la Commission a voulu récompenser les efforts que fait cette maison pour propager et perfectionner le genre d'industrie dont il s'agit ; nous vous proposons en conséquence, de décerner une médaille d'argent à MM. Vᶜ Delannoy et A. Piot.

Les cotons employés pour la confection de la pièce exposée, font honneur à la filature française.

M. J. Bte. MANET, à St-Waast.

Notre exposition eut été par trop incomplète si l'on n'y avait vu figurer des batistes, cette partie essentielle de notre industrie locale, dont la réputation n'est plus à faire. Mais ici, il fallait distinguer

celui qui expose de l'ouvrier qui confectionne, car nos tisserands sont depuis long-temps façonnés à ce genre d'occupation, et beaucoup d'entre eux ne dépendent plus aujourd'hui du négociant que pour la vente : conséquemment les récompenses devaient être données de préférence à l'artisan habile qui n'avait point dû recourir à une direction étrangère pour l'exécution de son travail ; c'est en effet ce qui est arrivé pour la pièce de batiste exposée par M. Antoine Ménard, de Solesmes. La Commission, en proposant de décerner à ce négociant une mention très-honorable, a voulu témoigner la satisfaction que lui cause le bon choix de la pièce de batiste fabriquée par M. Jean-Baptiste Manet ; elle a pensé que la médaille devait appartenir à ce dernier, qui a fait preuve de goût et de talent par la belle exécution et la régularité de son tissu. Sans être d'une extrême finesse, la pièce est remarquable par la qualité et l'assortiment des fils. Ces motifs ont déterminé la Commission à vous demander une médaille d'argent pour M. J. B.te Manet, de St-Waast.

MM. CASIEZ-DEHOLLAIN et fils, à Cambrai.

N° 317. — Les chaînes en coton dévidé de la manufacture de MM. Casiez-Déhollain et fils, méritent les plus grands éloges ; car tous les défauts généralement reprochés au coton français ont été évités par leurs soins avec un rare bonheur ; nous avons particulièrement remarqué le N° 150 métrique. La Commis-

sion, en vous proposant de décerner à MM. Casiez-Dehollain et fils une médaille de bronze, se plaît à leur exprimer l'espoir qu'elle conserve de voir bientôt ce numéro livré par eux au commerce.

MM. HAUTRIVE-CAUVAIN et P. MINART, à Douai.

N° 363. — Les cotons filés pour chaînes, N° 116 métrique, exposés par MM. Hautrive-Cauvain et P. Minart, n'égalent point la perfection de ceux dont nous venons de parler; quelques *vrilles* les déparent encore; mais ils ne laisseront rien à désirer, quand ces filateurs seront parvenus à les faire entièrement disparaître; c'est ce qui décide la Commission à vous demander pour eux une mention très-honorable, en les engageant à tenter de nouveaux efforts.

MM. PEDRO CUVELIER, BONNEL et DUBUS, à Lille.

N° 396. — Les échantillons de coton et de lin teints, envoyés à notre exposition par la maison Pedro Cuvelier, Bonnel et Dubus, prouvent les progrès que ce genre d'industrie a faits dans le département du Nord; mais on ne leur trouve pas encore cette vivacité de couleurs si admirée dans les cotons de Rouen, et dans ceux de S.te-Marie aux mines.

La Commission, en vous proposant de décerner à cette maison une médaille de bronze, l'engage à redoubler d'efforts pour obtenir un résultat qui lui permettrait de ne plus craindre de rivalité.

M. Claude ARNOUX-DEFRÉMERY,
à Cambrai.

N°ˢ 314 et 315. — Nous arrivons à l'article des étaux qui n'est pas le moins intéressant de tous ceux dont nous ayons à vous entretenir.

C'est en partie à M. Claude Arnoux que ce pays doit de n'être plus tributaire de l'étranger pour des objets de quincaillerie que nous tirions autrefois presqu'exclusivement de l'Angleterre et de l'Allemagne. Le gouvernement ayant pris des mesures pour faciliter en France l'introduction de ce genre d'industrie, M. Claude Arnoux s'empressa de nous le procurer, en établissant à Cambrai une manufacture d'étaux et d'outils de forge qui est en pleine activité depuis 1822, et dont les produits ne le cèdent en rien, pour la qualité et le fini, à ceux qui, sortis des manufactures anglaises, jouissent d'une réputation méritée.

La fabrication en grand pouvait seule permettre l'emploi des moyens mécaniques et la division des différents genres de travaux qui simplifient les opérations et diminuent la main-d'œuvre ; c'est elle qui a permis à M. Arnoux de livrer au commerce ces étaux d'une très-belle exécution, dans des prix qui soutiennent avantageusement la concurrence avec l'étranger.

La Commission qui estime que M. Arnoux a rendu un service important à son pays, par l'introduction de cette industrie, vous propose de lui décerner

une médaille d'argent, en lui exprimant le vif regret qu'elle éprouve de ne pouvoir lui en offrir une d'or.

C'est encore à ce même manufacturier que nous sommes redevables des outils de forge en acier fondu; ce procédé qu'on avait jusqu'ici regardé comme impraticable, est d'autant plus précieux, que la résistance de l'acier fondu est de cinq à huit fois plus grande que celle de l'acier de cémentation.

M. GANCEL père, à Cambrai.

N° 353. — Les pompes à incendie de M. Gancel ont fixé notre attention : celle qui porte le N° 352 ayant déjà mérité à l'artiste d'honorables distinctions, nous parlerons uniquement de sa nouvelle pompe à incendie, à deux corps, dite à quadruple effet, dans laquelle l'eau arrive et est refoulée alternativement par dessus et par dessous chaque piston.

Cette pompe dont le piston a 2 centimètres de diamètre, projette à 25 mètres de hauteur, sans le secours de boyaux, 400 litres d'eau par minute; cet effet, plus que double de celui obtenu par une pompe du même diamètre construite suivant le procédé ordinaire, est dû à l'heureuse idée qu'a eue M. Gancel de rectifier le mouvement des tiges des pistons au moyen du parallélogramme, qui n'avait point encore été employé pour les pompes à incendie.

L'opération dont il s'agit a considérablement diminué les frottemens des pistons; leurs tiges n'éprouvent plus de torsion; aussi le jeu de la pompe deve-

ant plus facile, la même force motrice produit plus d'effet et donne à toute la machine une solidité qu'elle n'avait pas auparavant.

Les résultats avantageux qu'offre cette pompe, par la grande masse d'eau qu'elle fournit, la rendent utile et presqu'indispensable dans les villes où il est nécessaire d'en avoir plusieurs ; mais sa cuve n'étant pas en rapport avec sa dépense d'eau, il conviendrait peut-être de lui adjoindre un tonneau destiné à l'alimenter. Il serait, de plus, à désirer que l'auteur imaginât un moyen de transport plus facile et plus commode que celui qu'il a adopté, car outre que les petites roues occasionnent des cahots durs et fréquens qui désorganisent promptement ces machines, sa charrette *haquet* présente des inconvéniens graves, par la difficulté de charger et décharger un poids aussi considérable, avec la promptitude nécessaire dans un incendie ; opération qui, d'ailleurs, se renouvelle non seulement lorsque la pompe arrive, mais encore toutes les fois qu'il faut la changer de place.

La Commission reconnaissant néanmoins l'utilité de l'application du nouveau système de M. Gancel aux pompes à incendie, et les avantages qu'il procure, vous propose de lui décerner une médaille d'argent, en exprimant le désir de le voir chargé de donner ce perfectionnement aux pompes de la ville.

Mme LAMOTTE, à Lille.

N° 369. — Parmi les divers objets en cuir et en toile-cuir exposés par Mme Lamotte, la Commission

a surtout remarqué ses tapis. Ils égalent en solidité et en beauté les tapis en laine, et ont en outre l'avantage de préserver de l'humidité et de convenir à un plus grand nombre de personnes, à cause de la modicité de leurs prix. La Commission a pensé que Mme Lamotte méritait une médaille de bronze.

M. BÉTRÉMIEUX, à Douai.

N° 316. — La reliûre des deux grands in-folio exposés par M. Bétrémieux, est en tout point remarquable ; la dorure, les fers à froid, les plats du livre, le dos, la couture sur lacets, le travail intérieur, tout démontre que cet habile relieur possède l'entière connaissance de son état ; tout nous présage la perfection qu'il doit mettre dans les reliûres d'une exécution plus facile ; aussi la Commission vous propose de lui décerner une médaille de bronze.

M. Charles HUREZ, à Cambrai.

N° 364. — Moins habile, M. Charles Hurez a exposé plusieurs volumes qui annoncent d'heureuses dispositions pour lesquelles la Commission vous propose de le mentionner honorablement.

MM. Thomas ESTLIN-VILLETTE et C.ie, à Lille.

N° 350 — Les rubans de carde et les plaques à cylindre pour les filatures de laine et de coton, qu'ont

envoyés à notre exposition MM. Estlin-Villette et compagnie, sont confectionnés avec beaucoup de soin, et nous ont paru mériter une mention très-honorable.

M. DUBOIS, à Cambrai.

N° 349. — M. Dubois a exposé trois pièces d'orfèvrerie d'un travail soigné ; son huilier a particulièrement fixé l'attention de la Commission qui s'empresse de proposer pour lui une pareille distinction.

M. Paul LEFEBVRE, à Cambrai.

N° 390. — C'est aussi une mention très-honorable que la Commission vient vous demander pour M. Paul Lefebvre ; il en est digne pour la belle exécution du chapiteau en plâtre de l'ordre corinthien, dont il a orné notre salon.

La Commission qui ne pouvait comprendre dans le concours que les objets d'industrie *fabriqués* ou *confectionnés* dans le département du Nord, regrette qu'il ne lui soit pas permis de distinguer les tableaux en velours chinés, imitant la peinture, de M. Gaspard Grégoire, de Paris ; les statues en pierres artificielles imitant le marbre, le porphyre, etc., de M. Dedreux, de Paris; les imitations de marbre, bois et racines peintes sur carton et sur glace, par M. Moras, peintre et décorateur à Arras ; les divers objets en marbre travaillé, et les beaux échantillons de verre, exposés par M. Dolbeau, exploiteur de carrière à Landelies (en Hainault) ; enfin, les tuiles ingénieuses de M. Lorgnier,

de Boulogne-sur-Mer, pour lesquelles elle verrait volontiers un fabricant de cet arrondissement s'entendre avec l'inventeur, afin d'obtenir l'autorisation de confectionner, dans nos environs, ces tuiles à rainures qui nous paraissent présenter de grands avantages.

Vu par nous Maire de la ville de Cambrai, le présent rapport dont nous approuvons toutes les dispositions.

Signé, BÉTHUNE-HOURIEZ.

IMPRIMÉ CHEZ A. F. HUREZ, A CAMBRAI.

www.ingramcontent.com/pod-product-compliance
Lightning Source LLC
Chambersburg PA
CBHW071436220526
45469CB00004B/1558